彩色放大本中國著名碑帖

趙孟頫書雪賦

孫寶文 編

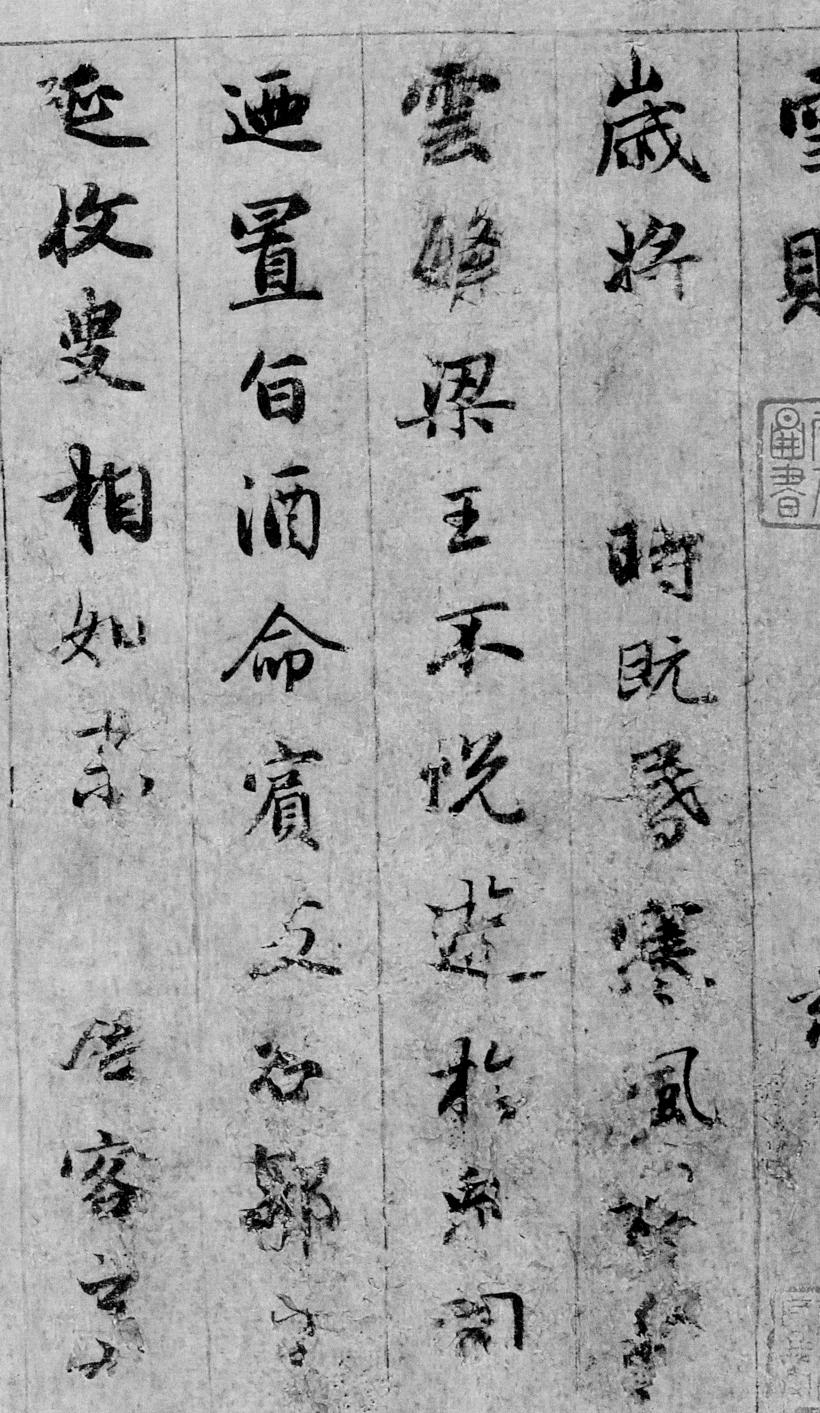

雪賦
歲將
時既昏寒風
雲峰梁王不悦遊
迺置旨酒命賓友召鄒
延枚叟相如末
居客之右

雪賦　歲將□時既昏寒風積愁雲繁梁王不悦游於兔園迺置旨酒命賓友召鄒生延枚叟相如末□居客之右

俄而溦霰零密雪下王
歌北風於衛□詠南山歌
周雅授簡於司馬大夫曰抽
子秘思騁子妍辭俀色揣
稱爲賓人賦之相如於是避

俄而微霰零密雪下王迺歌北風於衛□詠南山於周雅授簡於司馬大夫曰抽子秘思騁子妍辭俀色揣稱爲寡人賦之相如於是避

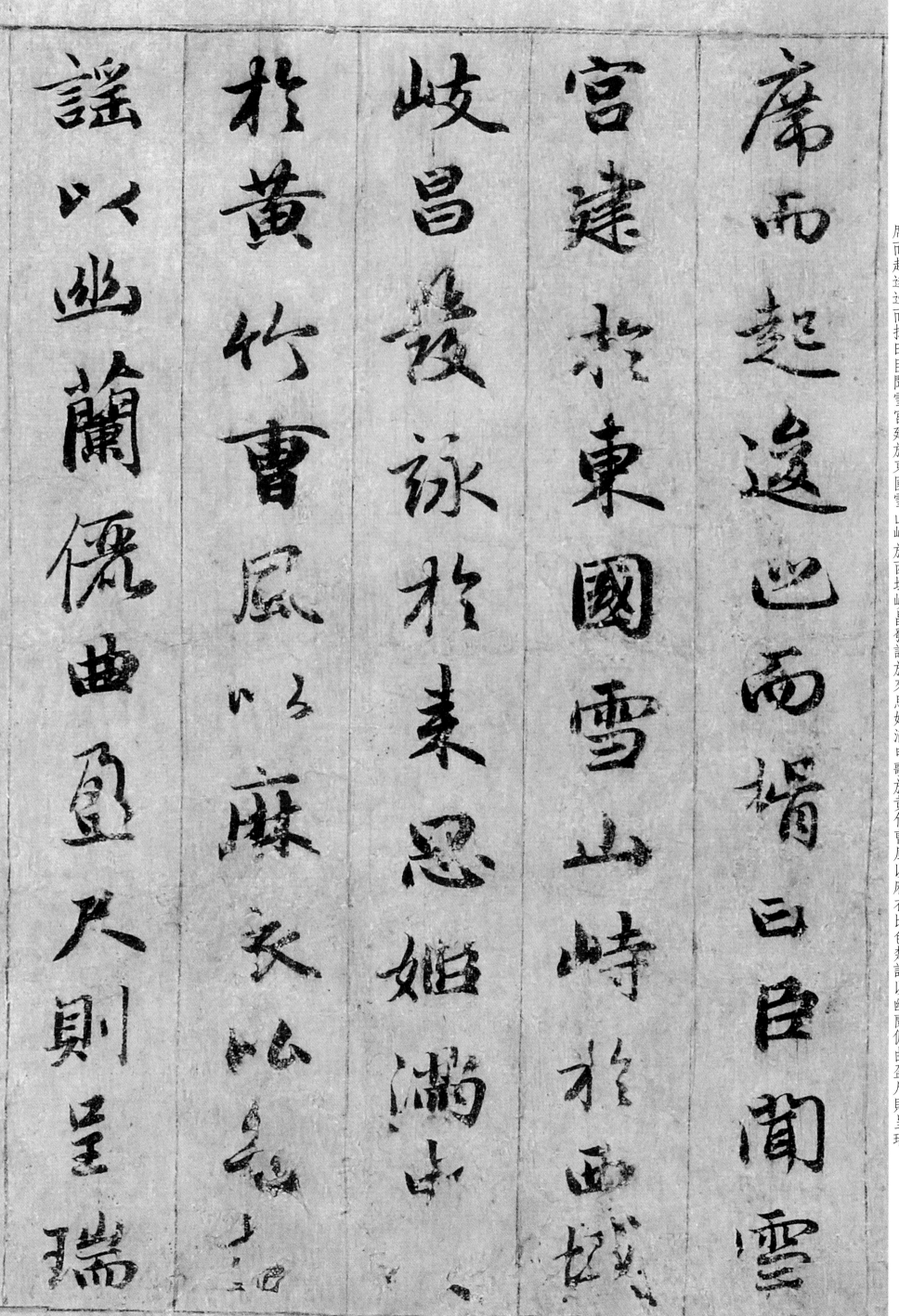

席而起逡巡而揖曰臣聞雪宮建
於東國雪山峙於西域岐昌發詠
於來思姬滿申歌於黃竹曹風以麻
衣比色楚謠以幽蘭儷曲盈尺則呈瑞

席而起逡巡而揖曰臣聞雪
宮建於東國雪山峙於西
岐昌發詠於來思姬滿申
於黃竹曹風以麻衣比色
謠以幽蘭儷曲盈尺則呈瑞

於豐年裘文則表渗於

德雪之時義遠矣哉請

其始若迺玄律窮嚴氣升

焦溪涸湯穀凝火井滅溫

泉冰沸潭無涌炎風不興

5

北戶墐扉裸壤乘繪於

河海生雲朔漠飛沙連氣

纍靄揜日韜霞歊淅瀝

先集雪紛糅而遂多其為

狀也散漫交錯氛氳蕭索

北戶墐扉裸壤垂繪於是河海生雲朔漠飛沙連氛纍靄揜日韜霞歊淅瀝而先集雪紛糅而遂多其為狀也散漫交錯氛氳蕭索

蔼蔼浮浮瀘瀘奕奕聯翩飛瀘徘徊委積始緣甍而冒棟終開簾而入隙初便娟於庑末縈盈於惟席既因方而為珪亦遇員而成璧眄隙則

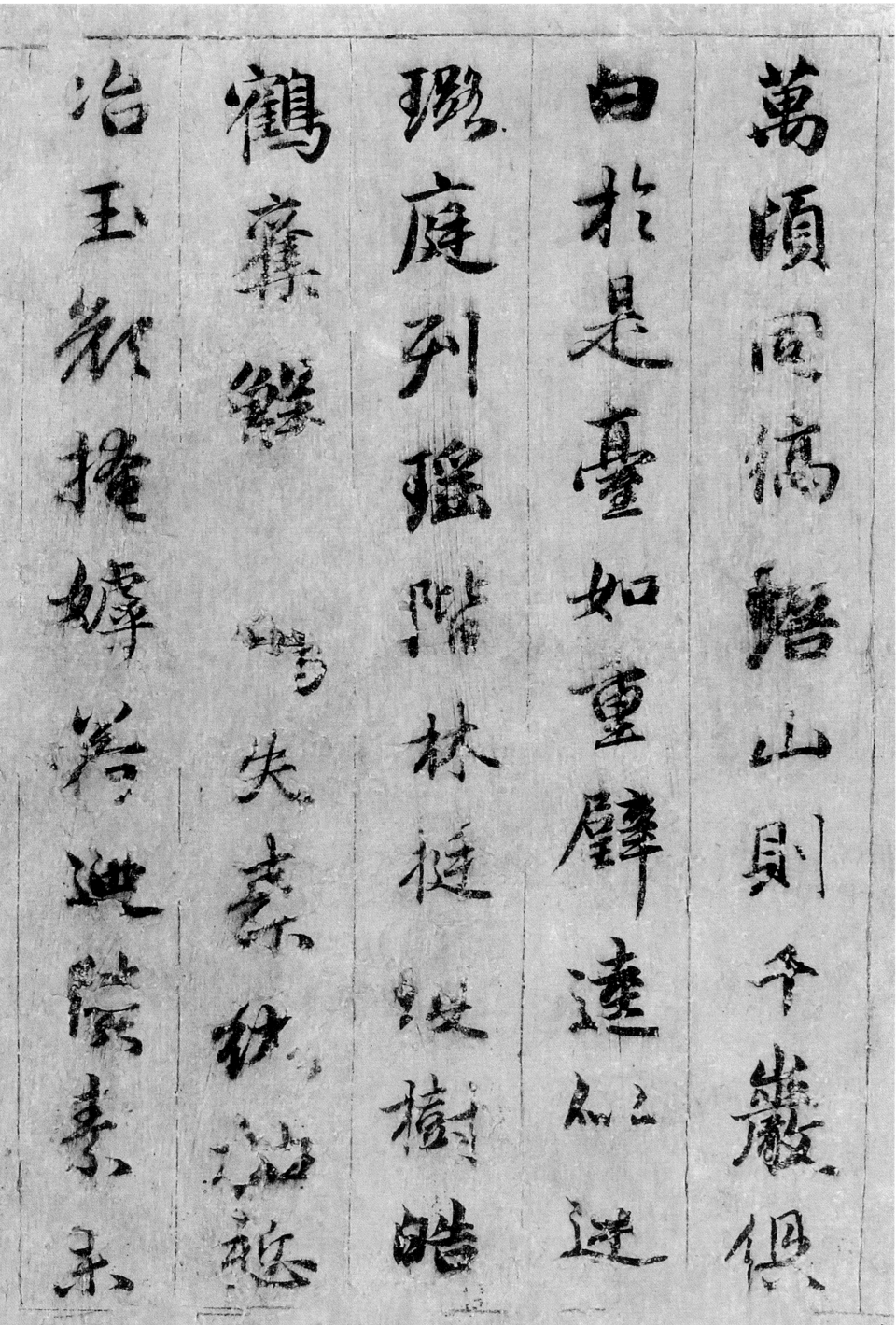

萬頃同縞瞻山則千巖俱白於是臺如重璧逕似連璐庭列瑤階林挺瓊樹皓鶴奪鮮□鷴失素紈袖慙冶玉顏掩嬋若迺積素未

治玉裁揮嬋若迺階隙素業

鶴廉鑠鳴失素紈袖

瑚庭列瑤階林挺皎樹皓鶴

白於是臺如重璧逕似迺

萬頃同縞瞻山則千巖俱

虧白日□□□兮若燭龍銜耀照崑山尔其流滴垂冰緣□承隅粲兮若馮夷剖蚌列明珠至夫繽紛繁騖之貌皓旰曒絜之儀迴

虧白日

衡耀照崑山尔其流滴

冰緣□承隅粲兮若

剖蚌列明珠至夫繽

驚之貌皓旰曒絜之儀迴

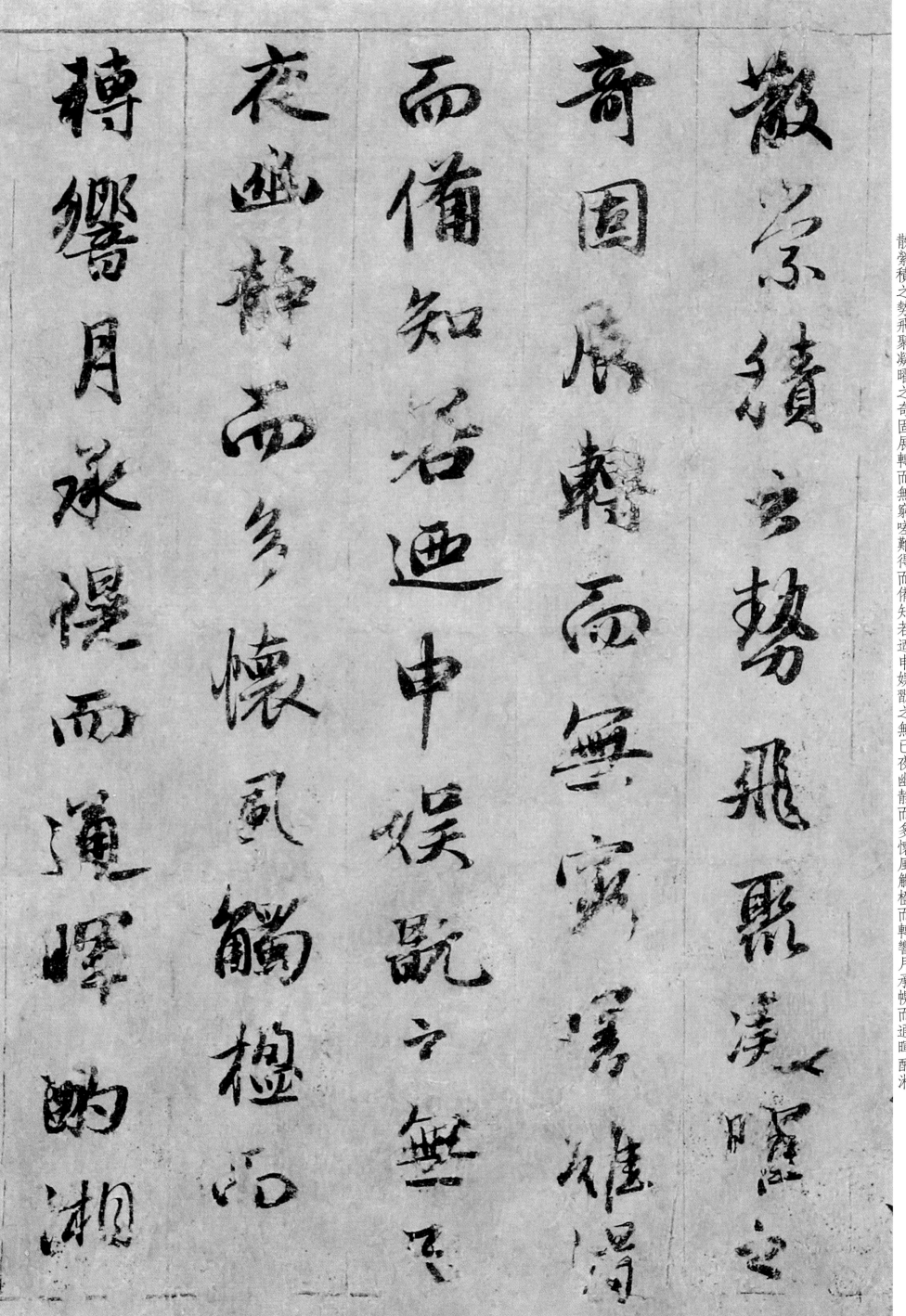

散縈積之勢飛聚凝曜之奇固展轉而無窮嗟難得而備知若迺申娛翫之無已夜幽靜而多懷風觸檻而轉響月承幌而通暉酌湘

吳之醇酎御狐貉之兼衣對
庭鷗之雙舞瞻雲鴈之孤
飛踐霜雪之交積憐枝葉之
相違馳遥思於千里願接
而同歸鄒陽聞之澟然心

吳之醇酎禦狐貉之兼衣對庭鷗之雙舞瞻雲鴈之孤飛踐霜雪之交積憐枝葉之相違馳遥思於千里願接□而同歸鄒陽聞之澟然心

服有懷妍唱敬接末曲作
是迺作而賦積雪
憨二曰
雋佳人兮披重幃援綺衾
兮坐芳褥燎熏爐兮炳明
燭酌桂酒兮揚清曲又續燭

服有懷妍唱敬接末曲於是迺作而賦積雪□歌歌曰攜佳人兮披重幃援綺衾兮坐芳褥燎熏爐兮炳明燭酌桂酒兮揚清曲又續而

爲白雪之歌歌曰曲既揚兮酒既陳朱顏酡兮思自親願低以昵枕念解珮而褫紳怨年歲之易暮傷后會之無因君寧見階上之白雪豈

為白雪之歌三曰曲既揚兮酒
既陳朱顏酡兮思自親願低
以昵枕念解珮而褫紳怨
年歲之易暮傷後會之
無因君寧見階上之白雪豈

鮮耀於陽春歌卒王廙尋
繹吟翫撫覽扼腕顧
謂枚叔起而爲亂亂曰白羽雖
白質以輕兮白玉雖白空守
貞兮未若茲雪因時興滅

鮮耀於陽春歌卒王廙尋繹吟翫撫覽扼腕顧謂枚叔起而爲亂亂曰白羽雖白質以輕兮白玉雖白空守貞兮未若茲雪因時興滅

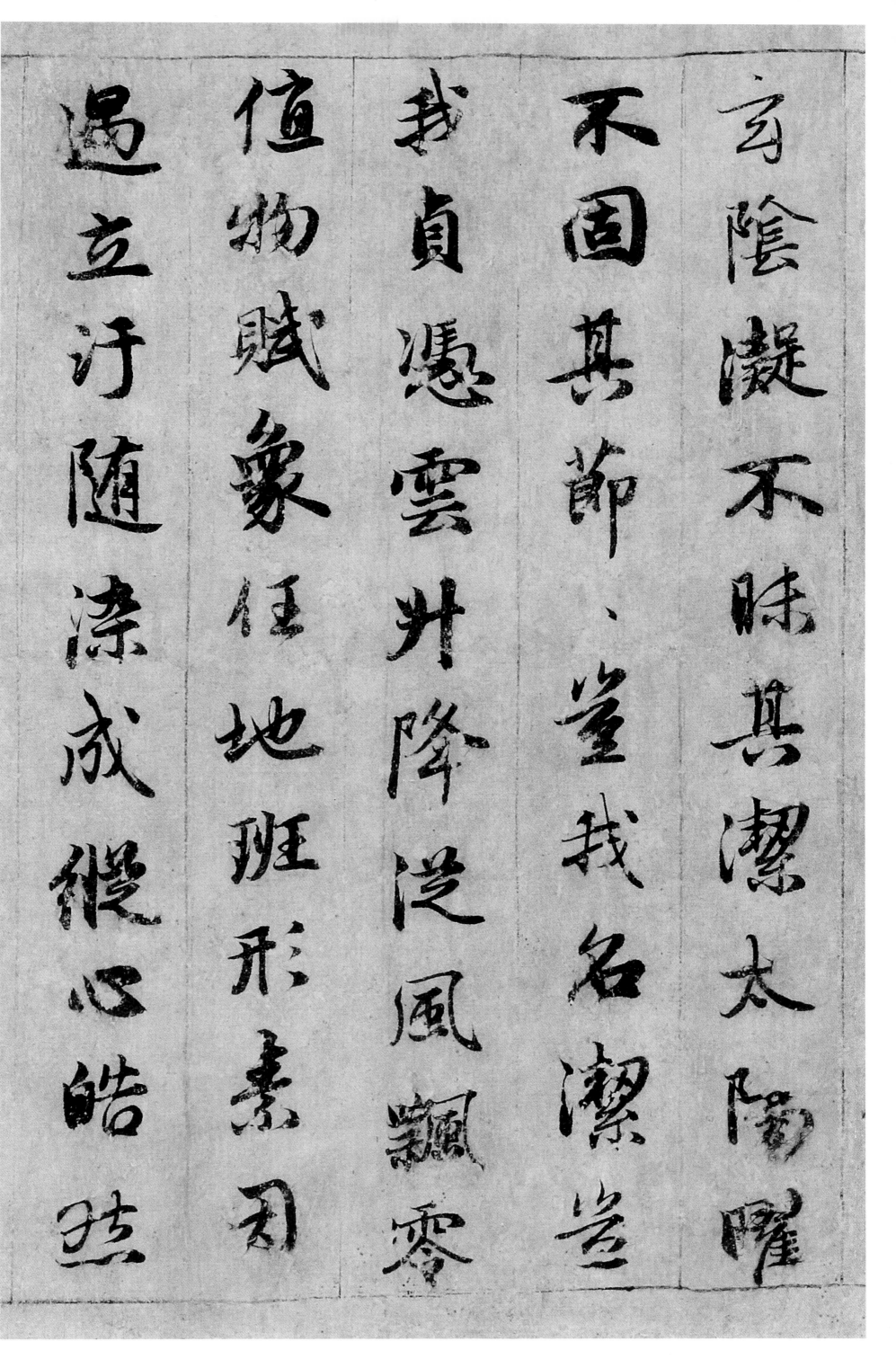

玄陰凝不昧其潔太陽曜不固其節節豈我名潔豈我貞憑雲升降從風飄零值物賦象任地班形素因遇立汙隨染成縱心皓然

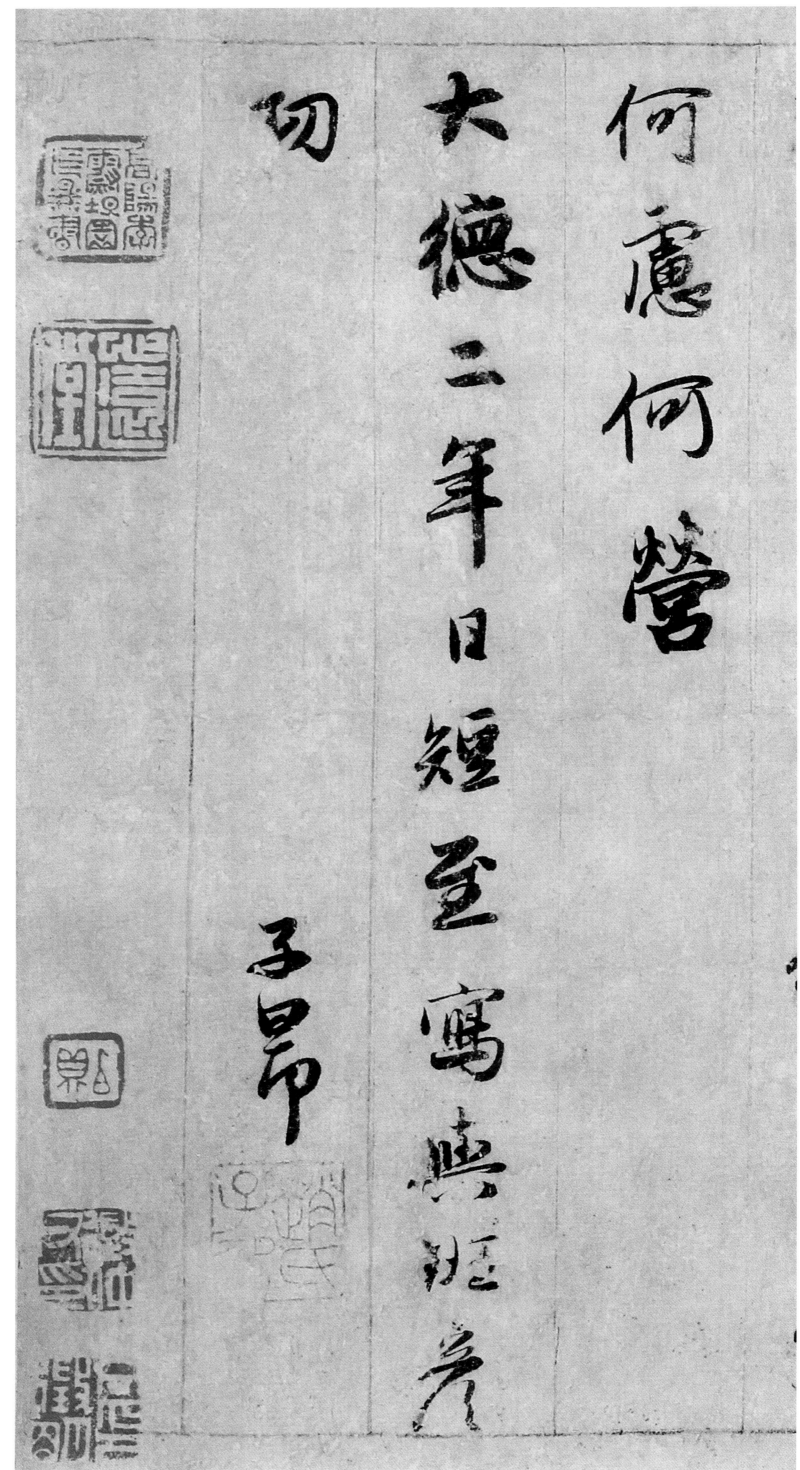

何慮何營　大德二年日短至寫與班彥功　子昂